뇌가 좋아지고 치유되는
세계 나라꽃 컬러링 아시아편!

뇌가 좋아지고 치유되는
세계 나라꽃 컬러링 아시아편!

1판 1쇄 인쇄 2024년 6월 20일
1판 1쇄 발행 2024년 6월 25일

지은이 ｜ 서하 외 김수아
펴낸이 ｜ 이현순
펴낸곳 ｜ 백만문화사
디자인 • 일러스트 ｜ 디자인 해벗

출판신고 ｜ 2001년 10월 5일 제2013-000126호
주소 ｜ 서울시 마포구 토정로 214 번지(신수동)
Tel ｜ 02)325-5176 Fax ｜ 02)323-7633
전자우편 ｜ bmbooks@naver.com
홈페이지 ｜ http://www.bm-books.com

Copyright© 2024 by BAEKMAN Publishing Co.
Printed & Manufactured in Seoul, Korea

ISBN 979-11-89272-41-8 (13650)
값 14,000원

The flower of the World

뇌가 좋아지고 치유되는
세계 나라꽃 컬러링!
아시아편!

백만문화사

들어가며

세계 대부분의 나라들은 각기 한 나라를 상징하는 나라꽃인 '국화(國花)'가 있습니다. 각 나라의 '국화(國花)'가 정해진 배경에는 그 나라의 역사·문화적 환경과 깊은 관련이 있으며, 또한 기후적 특성도 이유 중의 하나라고 할 수 있습니다.

우리 나라가 속해 있는 아시아 나라들의 '국화(國花)'는 연꽃이 많은데 이는 종교적인 배경이 영향을 주었다고 할 수 있습니다.

유럽의 덴마크에서 '붉은토끼풀'이 '국화(國花)'가 된 것은 젖소와 돼지를 많이 키워온 지역적·역사적인 배경으로 '붉은토끼풀' 을 무척이나 좋아한 젖소 때문이었고 , 독일이 '수레국화'를 '국화(國花)'로 정하게 된 것은 '파란 수레국화'를 좋아한 왕자 때문이었습니다.

이 책은 각 나라들의 나라꽃인 '국화(國花)' 와 이에 따른 꽃말과 함께 정식 '국호'와 '국기'를 함께 실었습니다. 각 나라의 꽃을 색칠하면서 다양한 색과 모양을 접함으로써 뇌가 자극을 받게 되고 자연스럽게 치유도 일어날 수 있을 것입니다. 옛부터 우리나라에서는 '음양오행색'을 사용했는데, 이는 서양의 색채심리학에서 색을 통해 부족한 에너지를 얻는다는 학설과 일맥상통한다고 할 수 있습니다.

페이지마다 각 나라꽃인 '국화(國花)' 사진이 있습니다. 사진대로 정해진 칼라를 사용해도 좋고 자신만의 개성을 살려서 색칠을 해도 좋습니다. 또한 크레용, 물감, 파스텔, 색연필 등의 다양한 도구를 사용해 자신만의 개성을 마음껏 살려보는 것도 좋을 것입니다.

차 례

"무궁화"

↓

꽃말은

일편단심,
무궁무진한 영원함

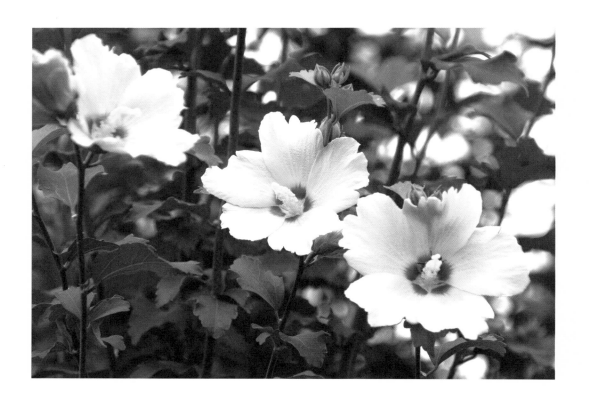

대한민국
⋮
민주공화국
Republic of Korea

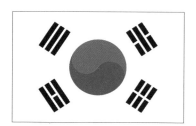

"붉은 만병초"

↓

or

"붉은 랄리구라스"
꽃말은

즐거운 사랑,
위엄, 존엄

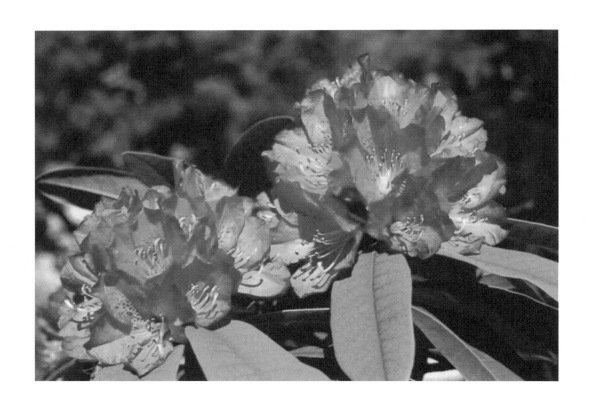

네팔
⋮
네팔 연방 민주 공화국
Federal Democratic Republic of Nepal

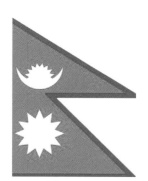

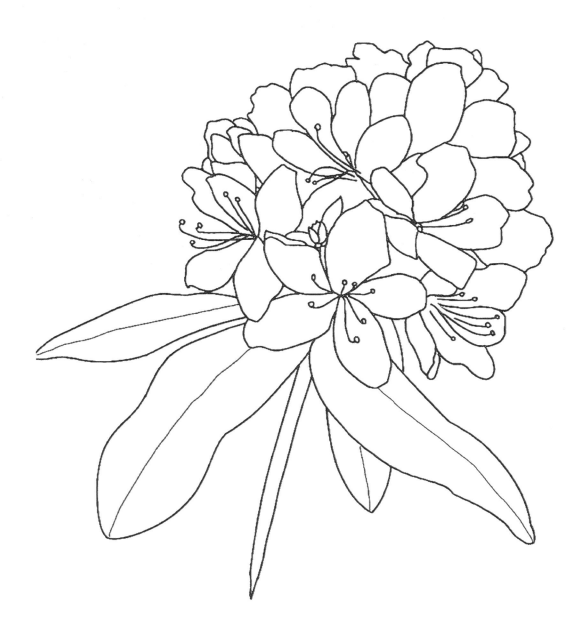

"플루메리아"

꽃말은

존경,당신을
만난 것은
행운입니다.

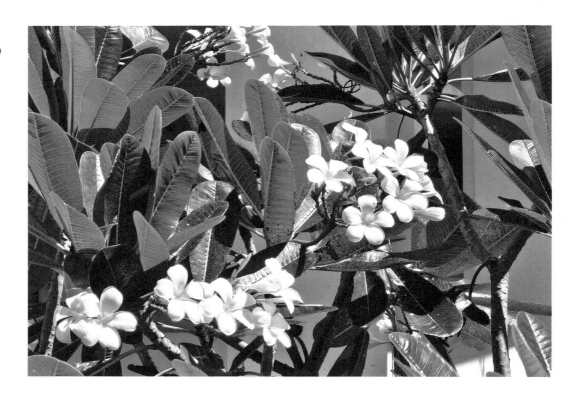

라오스
⋮
라오 인민 민주 공화국
Lao People's Democratic Republic

"레바논 삼나무"

↓

나무의 의미는

인내, 영광, 번영

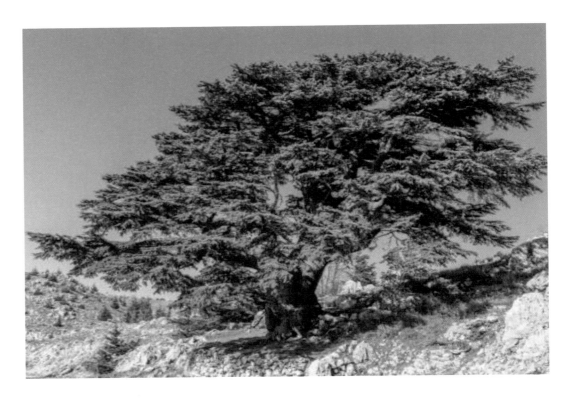

레바논
⋮
레바논 공화국
Republic of Lebanon

"히비스커스"
(하와이 무궁화)

↓

꽃말은

화합, 축하, 위대함

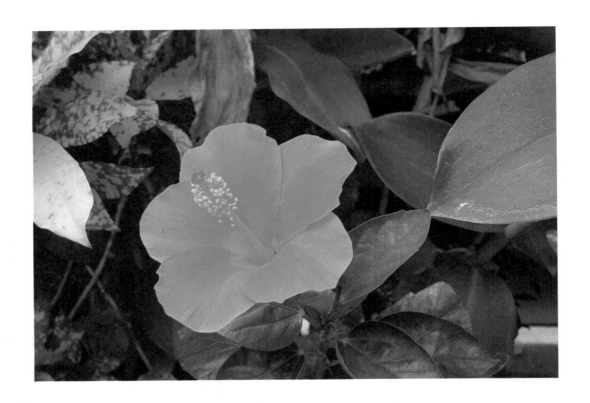

말레이시아
⋮
Malaysia

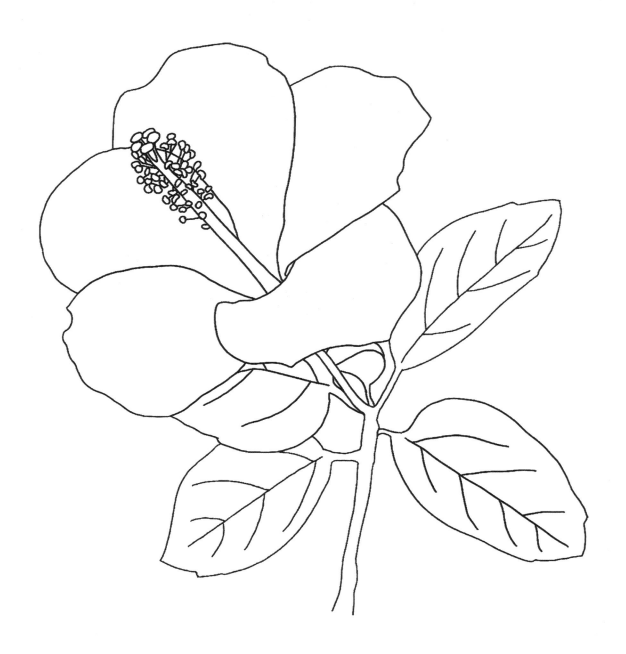

"분홍장미"

꽃말은

감사, 감탄, 신중한
사랑, 그리움

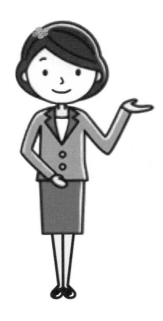

몰디브
⋮
몰디브 공화국
The Republic of Maldives

"연꽃"

↓

or

" 솔체꽃(스카비오사)"

꽃말은
청정, 순결, 성스러움

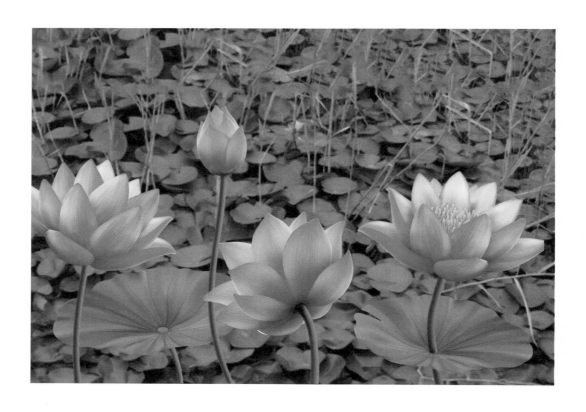

몽골

⋮

Mongolia

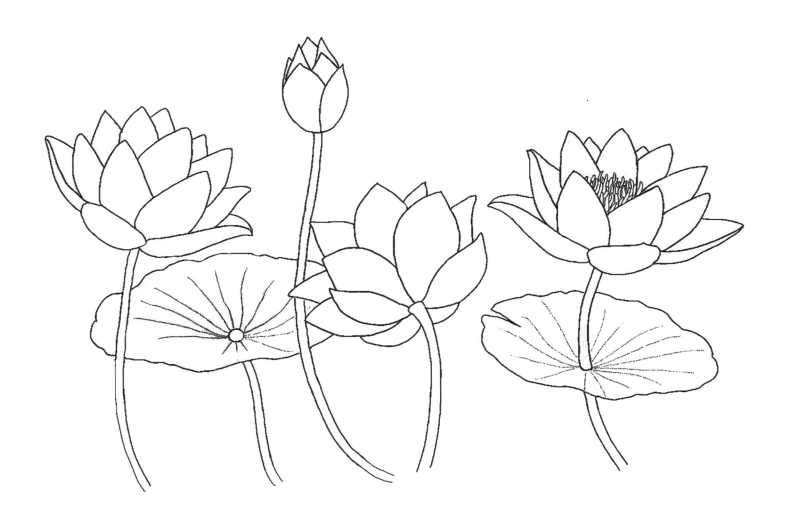

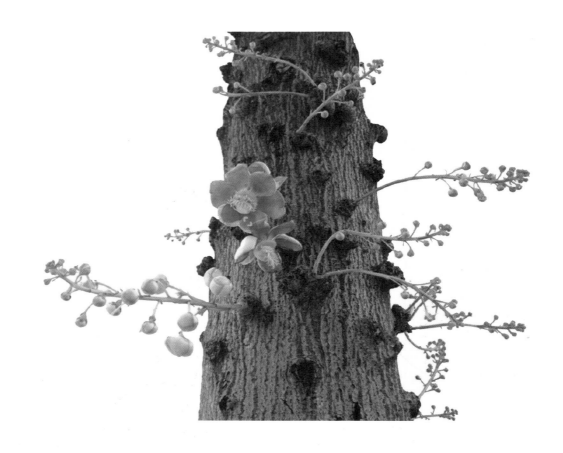

"사라수"
↓
or
"사라쌍수"
국민들이 애호하는 꽃
꽃말은

부부사랑, 번영, 행복,
행운, 장수

미얀마
⋮
미얀마 연방공화국
Republic of the Union of Myanmar

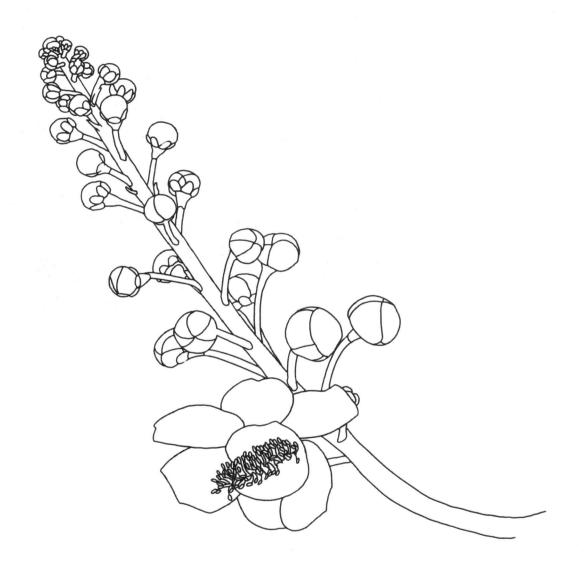

"수련"

⬇

꽃말은

깨끗하고 청순한 마음

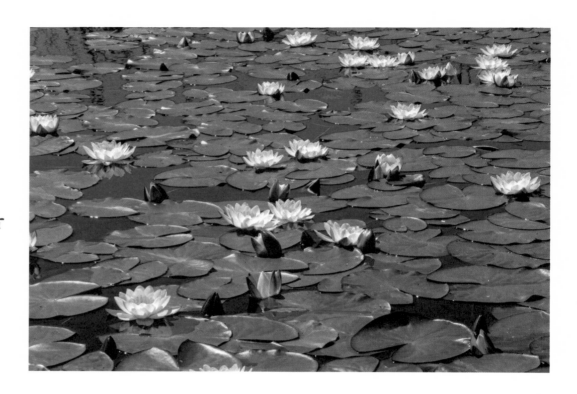

방글라데시
⋮
인민 공화국
People's Republic of Bangladesh

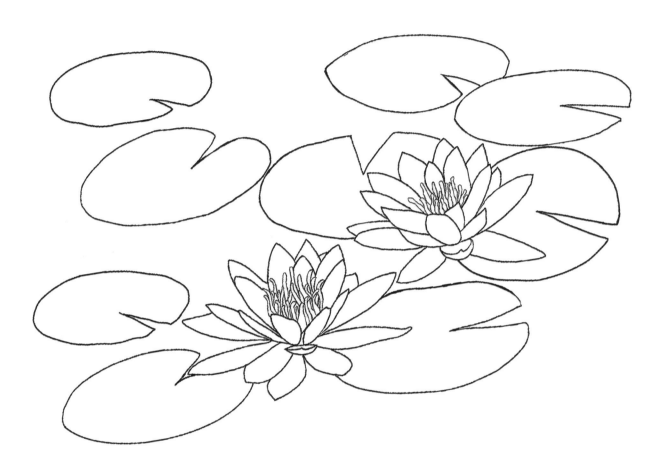

"연꽃"

↓

꽃말은

청결, 순결, 신성함

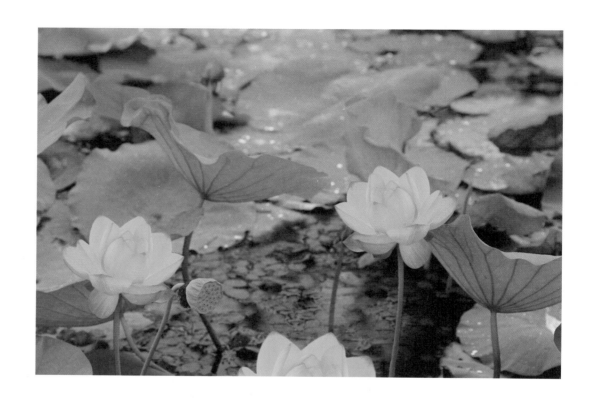

베트남
⋮
베트남 사회주의 공화국
Socialist Republic of Vietnam

**"히말라야
푸른양귀비"**

↓

꽃말은

밝은 고상함

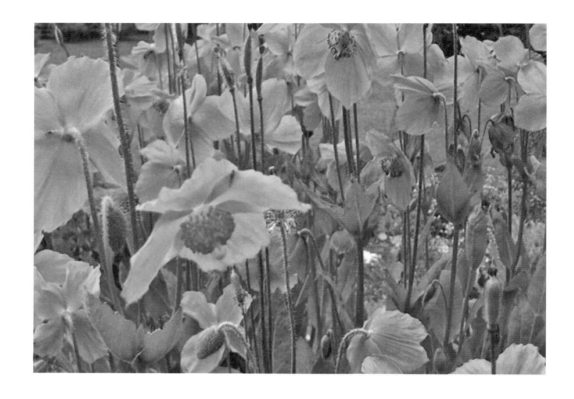

부탄
⋮
부탄 왕국
Kingdom of Bhutan

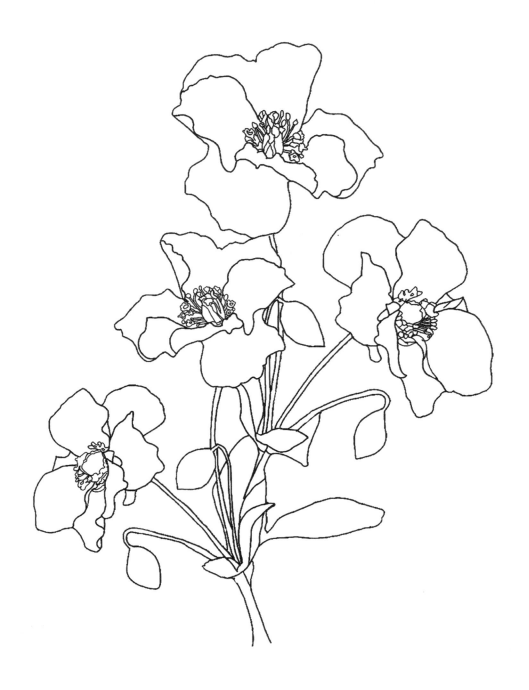

"심포에어"
↓
약용으로 쓰이고
열매는 샴푸로 사용

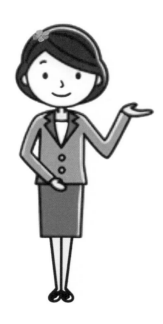

브루나이
⋮
브루나이 다루살람국
Brunei Darussalam

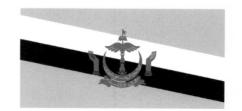

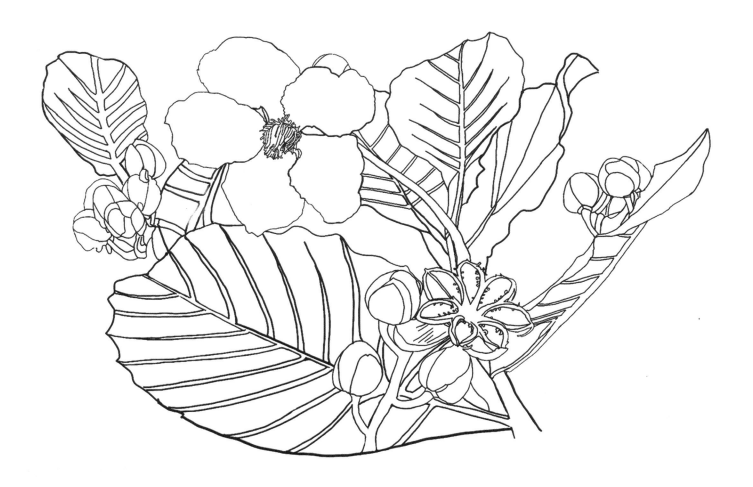

"대추야자"

↓

꽃말은

부활, 승리, 영광

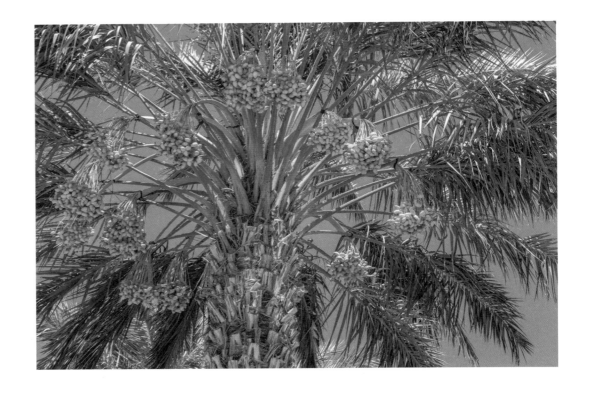

사우디아라비아
⋮
사우디아라비아 왕국
Kingdom of Saudi Arabia

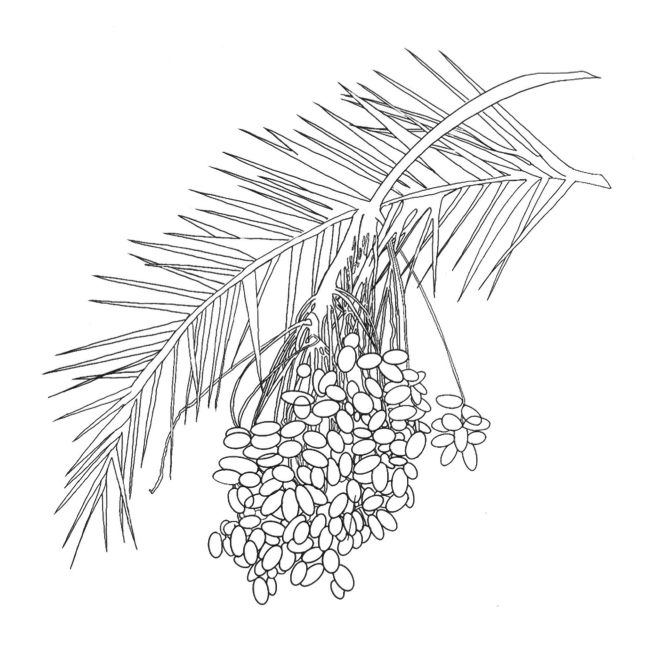

"수련"

꽃말은

깨끗하고
청순한 마음

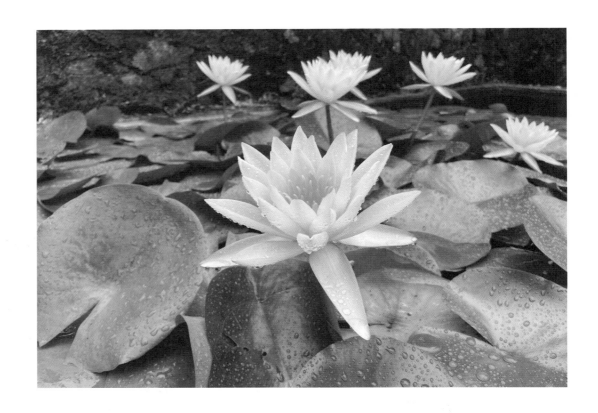

스리랑카
⋮
스리랑카 민주사회주의 공화국
Sri Lanka Democratic Socialist Republic

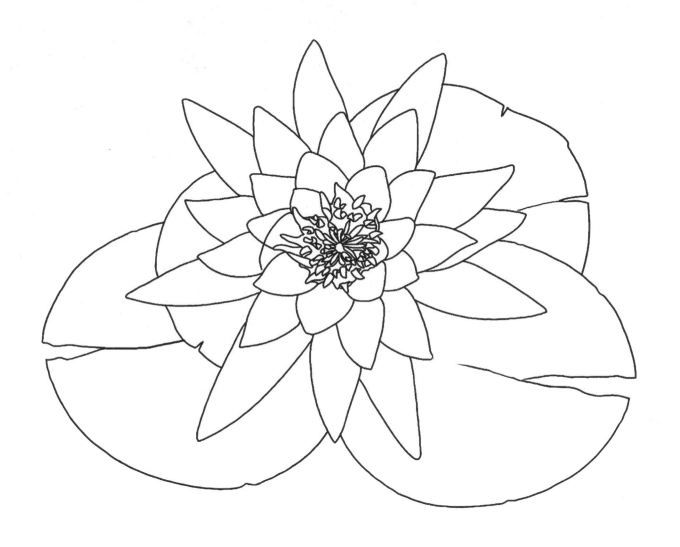

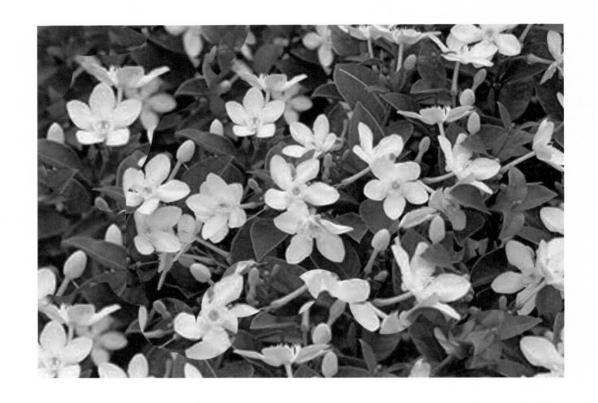

"재스민"

↓

꽃말은

행복, 친절, 상냥함

시리아
⋮
시리아 아랍 공화국
Syrian Arab Republic

"양란"

꽃말은

연합, 하나됨
청초한 아름다움,
순수한 사랑

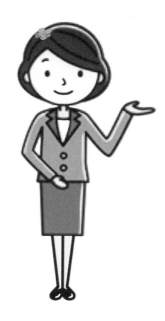

싱가포르
⋮
싱가포르공화국
Republic of Singapore

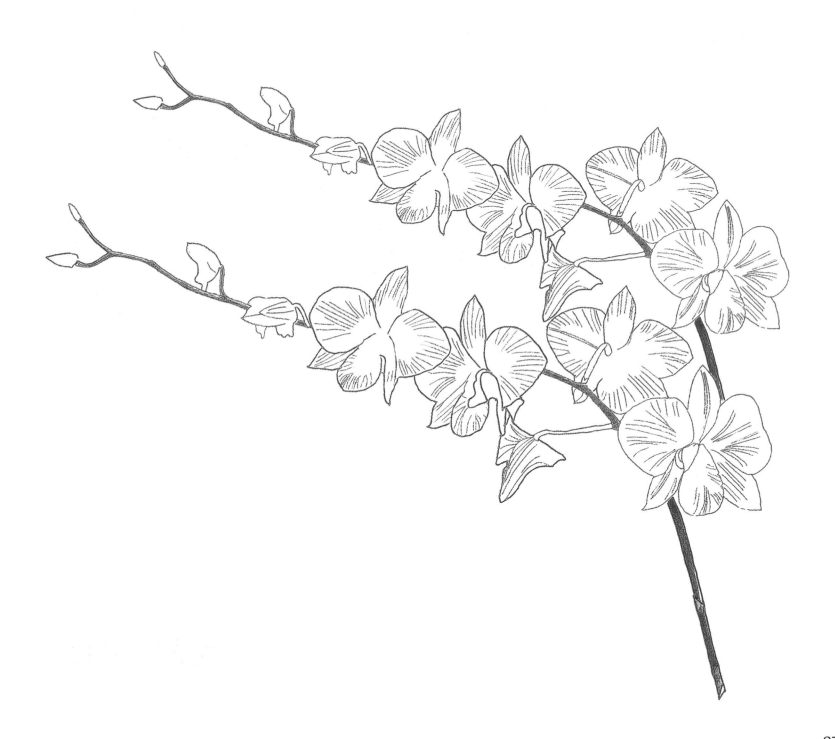

"공작고사리"
⬇
or
" 남가새 "
꽃말은

신명난, 신남

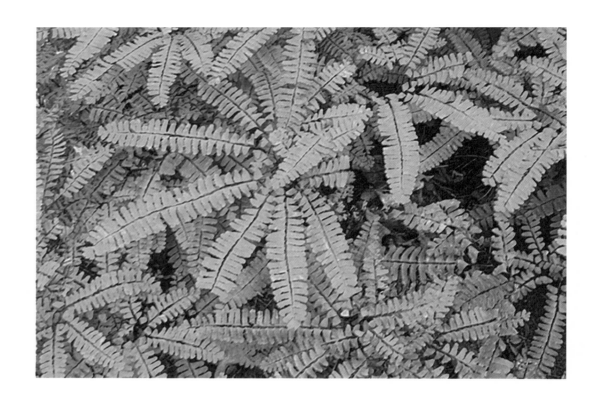

아랍 에미리트
⋮
아랍 에미리트 연합국
United Arab Emirates

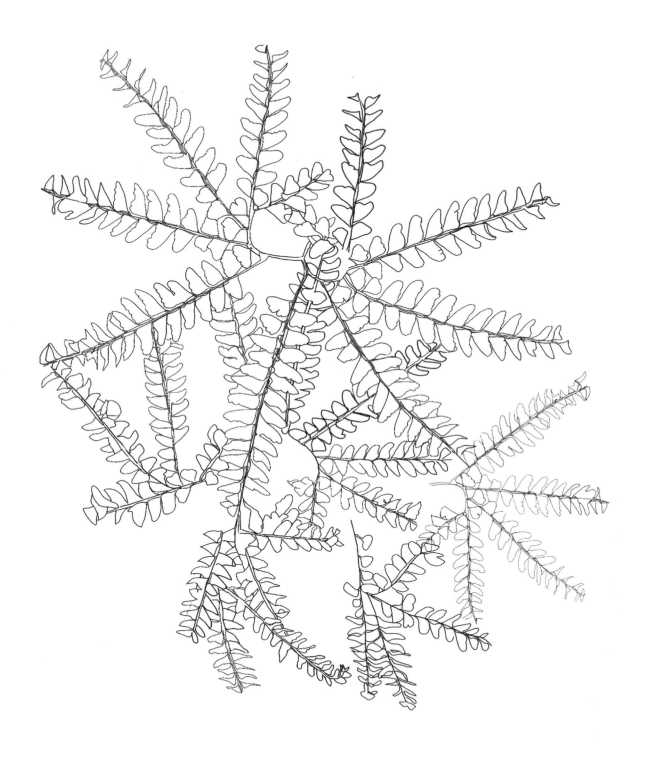

"아네모네"

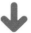

꽃말은

기대, 비밀스런 사랑,
사랑의 괴로움

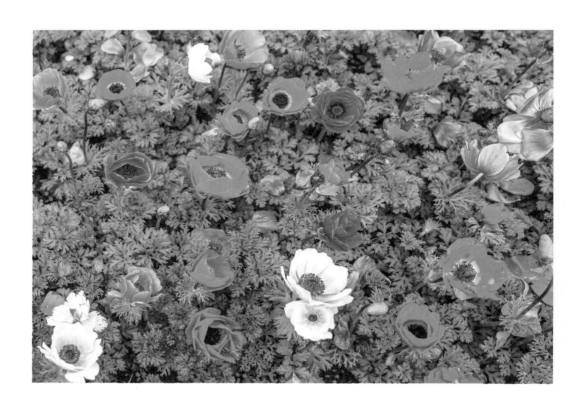

아르메니아
⋮
아르메니아 공화국
Republic of Armenia

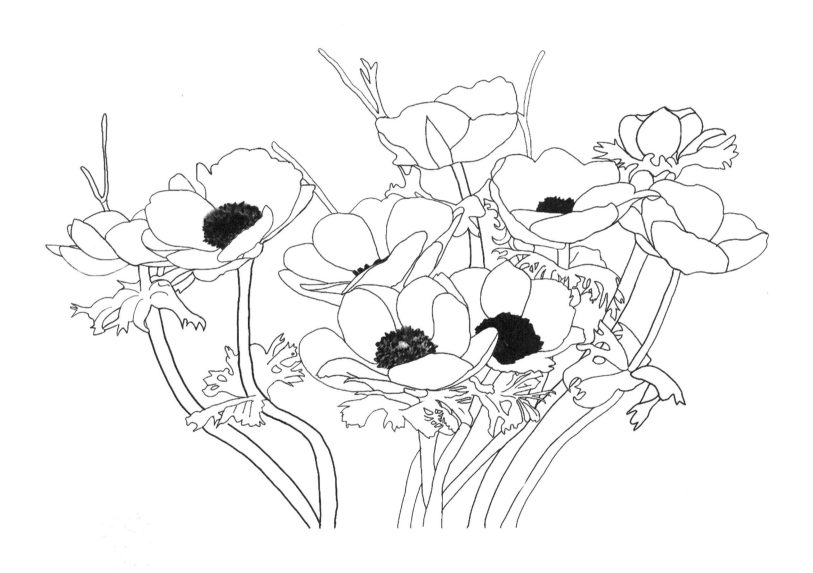

"튤립"

꽃말은

사랑의 고백,
명예

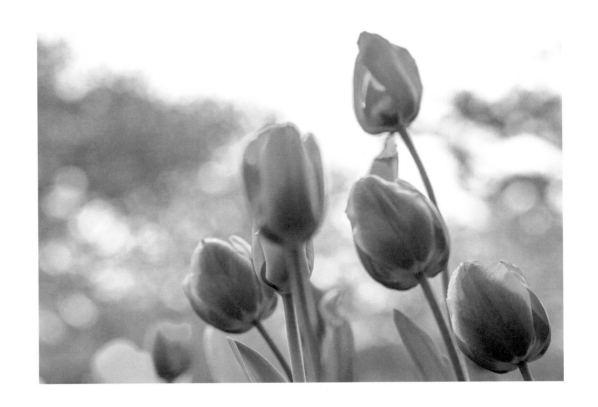

아프가니스탄
⋮
아프카니스탄 이슬람공화국
Islamic Republic of Afghanistan

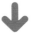

"커피나무"

⬇

꽃말은

화합한 한마음,
언제나 당신과
함께 합니다.

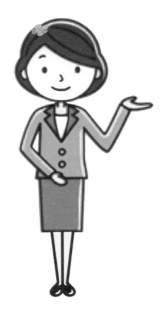

예맨
⋮
예멘 공화국
Republic of Yemen

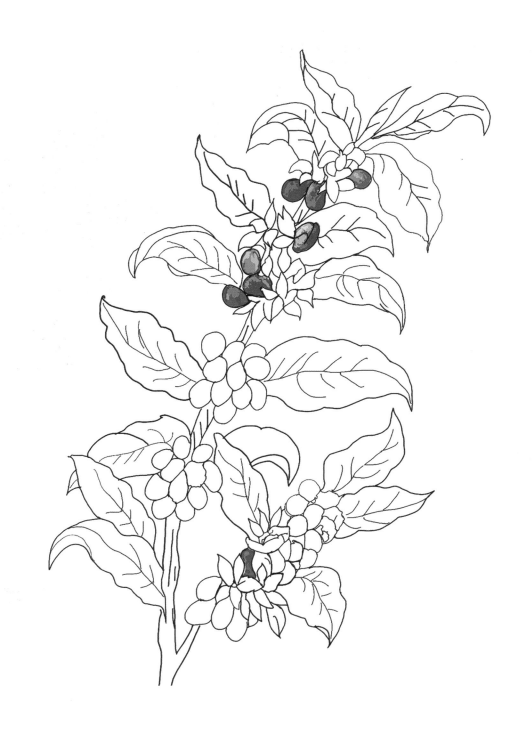

"블랙 아이리스"

↓

꽃말은

좋은 소식
전해 주세요.

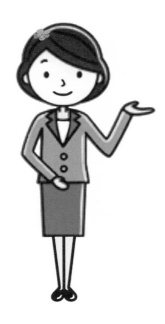

요르단
⋮
요르단 하심 왕국
Kingdom of Hasim, Jordan

"붉은 장미"

↓

꽃말은

아름다움,
사랑, 용기, 열정

이라크
⋮
이라크 공화국
Republic of Iraq

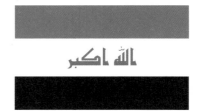

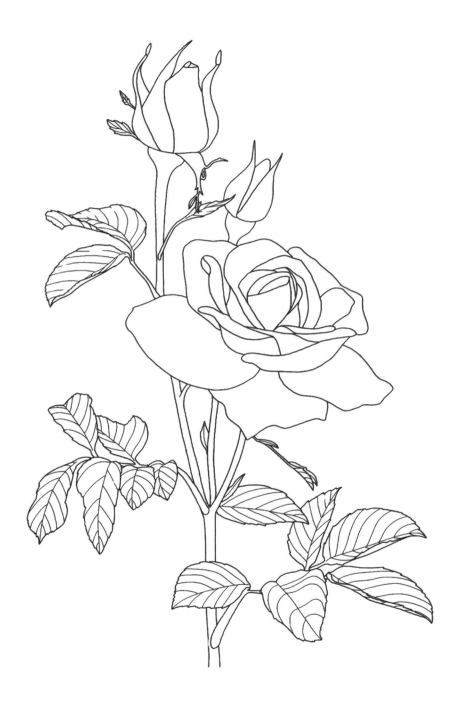

"튤립"

↓

꽃말은

사랑의 고백, 명예

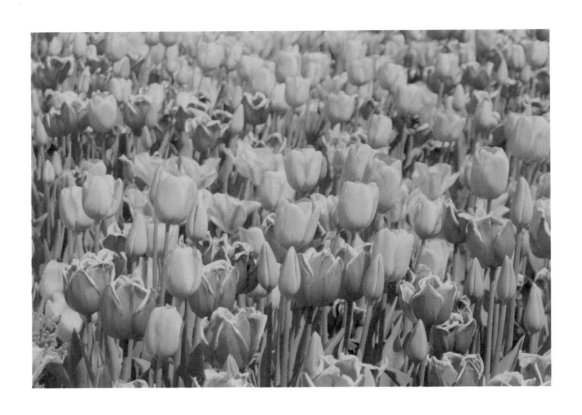

이란
⋮
이란 공화국
Republic of Iran

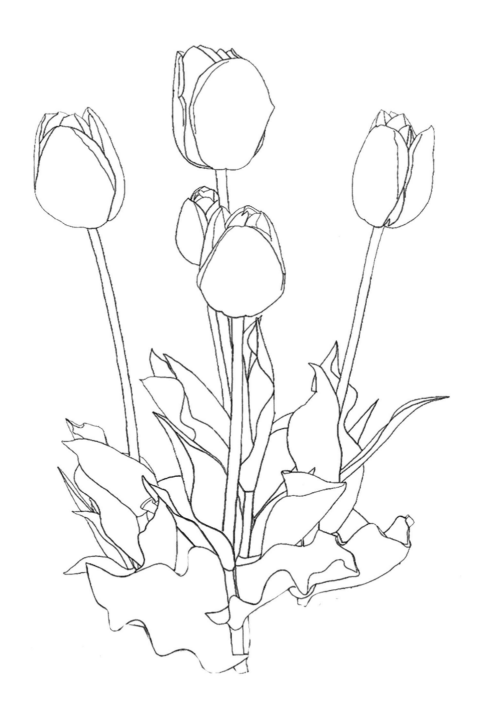

"아네모네"
↓

꽃말은

기대,
배신, 사랑
의 괴로움

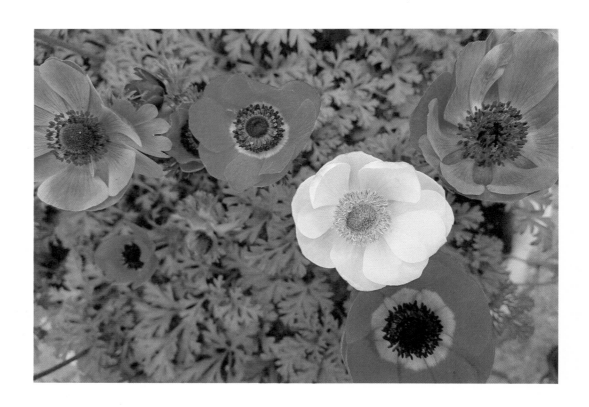

이스라엘
⋮
State of Israel

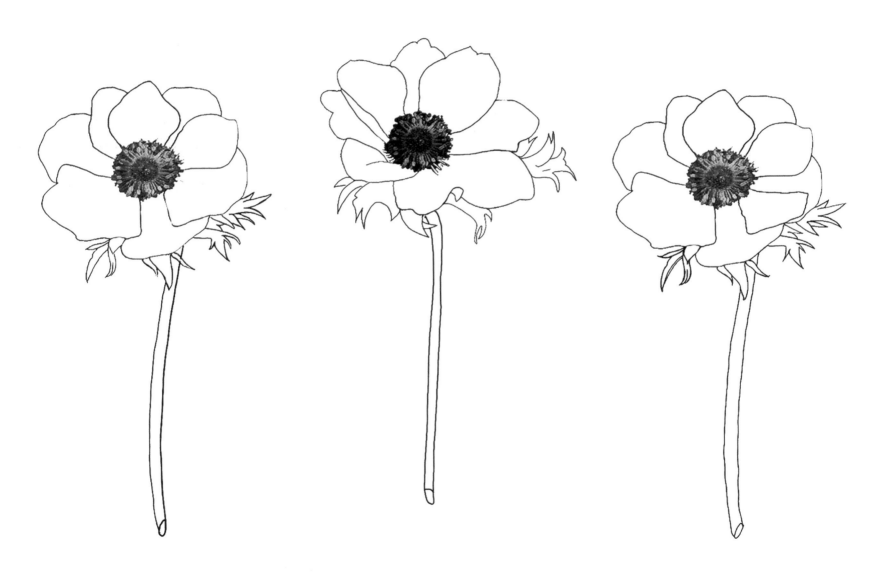

"연꽃"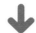

↓

꽃말은

순결, 신성함

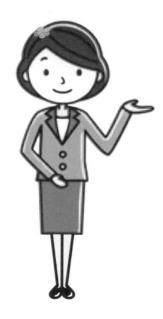

인도
⋮
인도 공화국
Republic of India

"보르네오 재스민"

↓

꽃말은

행복, 상냥함,
우아하고 온화함

인도네시아
⋮
인도네시아 공화국
Republic of India

" 왕벚나무 "

꽃말은

아름다운 순간,
뛰어난 미모,
정신적인 아름다움

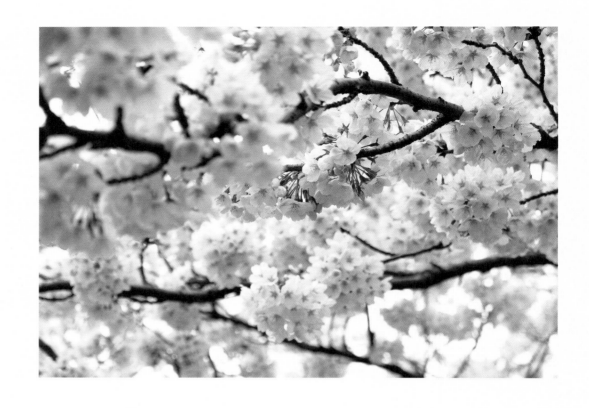

일본
⋮
일본국
japan

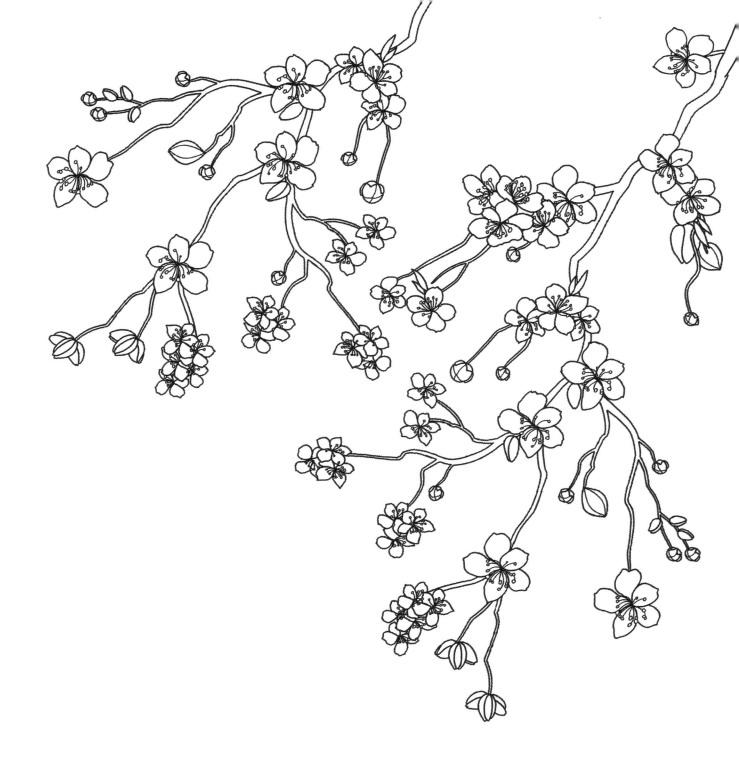

" 모란 "

꽃말은

부귀, 영화, 품격

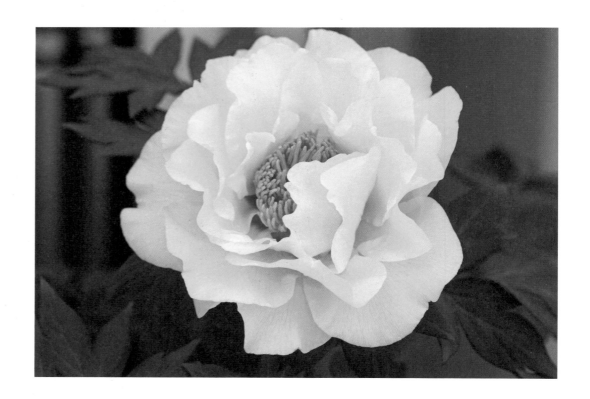

중국
⋮
중화 인민 공화국
People's Republic of China

" 백합 "

↓

꽃말은

순결

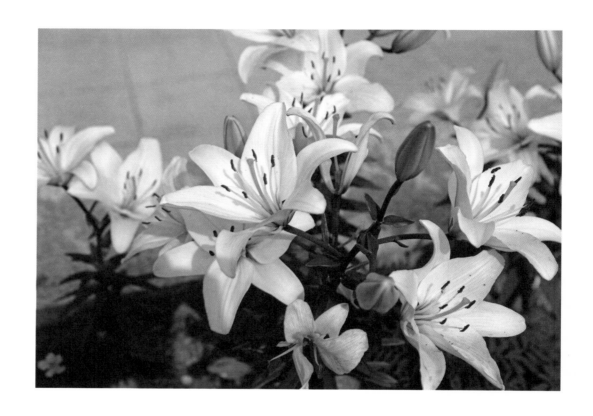

카자흐스탄

⋮

카자흐스탄 공화국
Republic of Kazakhstan

" 백일홍 "

꽃말은

인연, 그리움, 순결

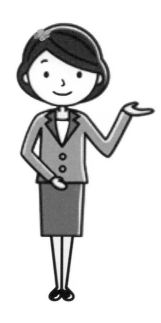

카타르
⋮
카타르국
State of Qatar

"룸둘꽃"

↓

조경용,
향수 원료

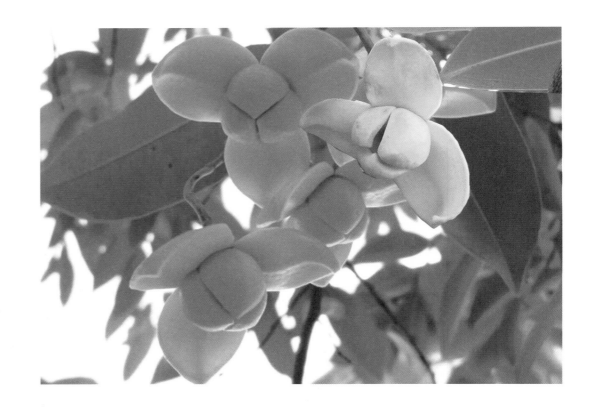

캄보디아
⋮
캄보디아 왕국
Kingdom of Cambodia

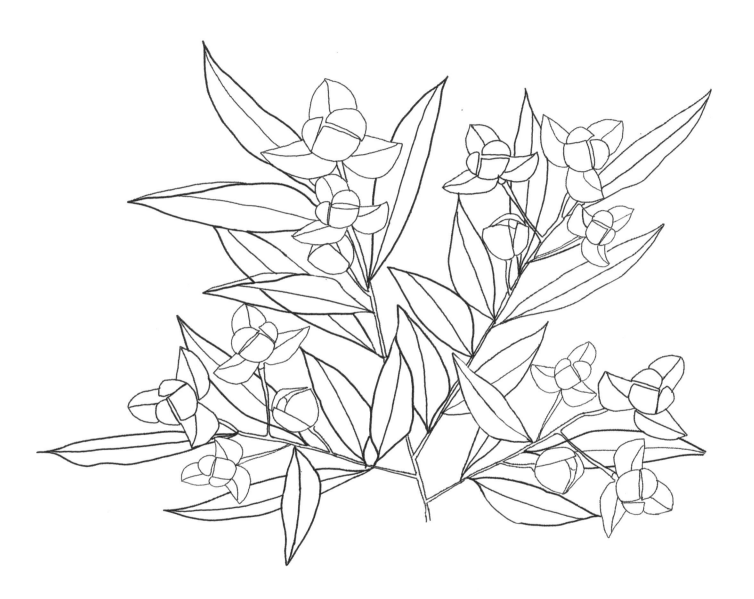

"아르파즈 "

↓

가축의 사료로 사용

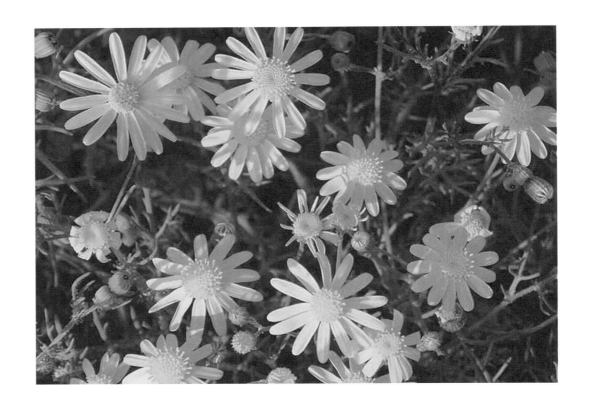

쿠웨이트
⋮
쿠웨이트국
State of Kuwait

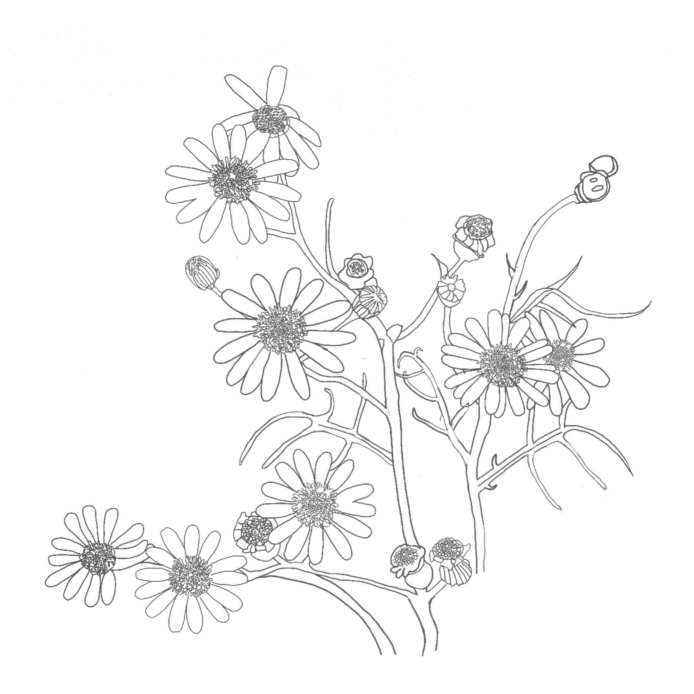

"튤립"

↓

꽃말은
사랑의 고백

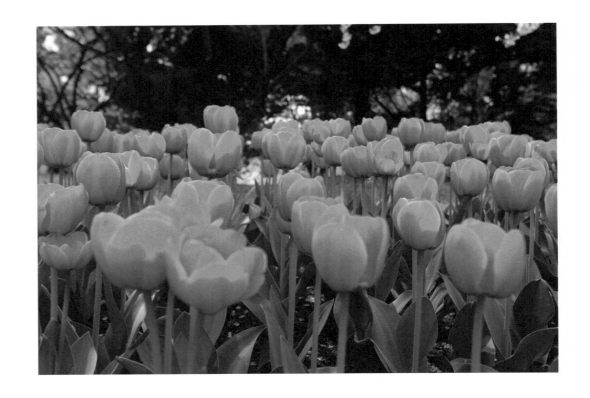

키르기스스탄

⋮

키르기스 공화국
Republic of Kyrgyzstan

"시클라멘"

꽃말은

질투

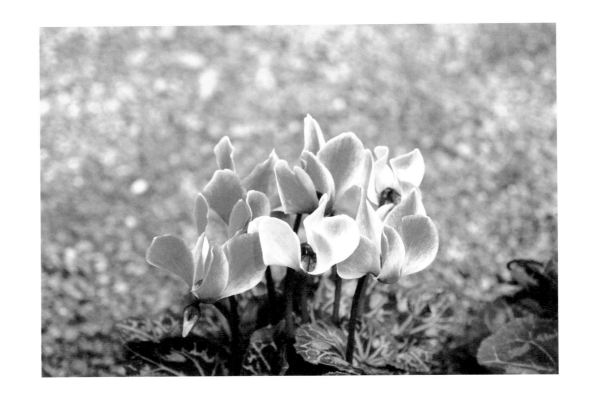

키프로스
⋮
키프로스 공화국
Republic of Cyprus

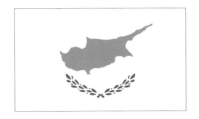

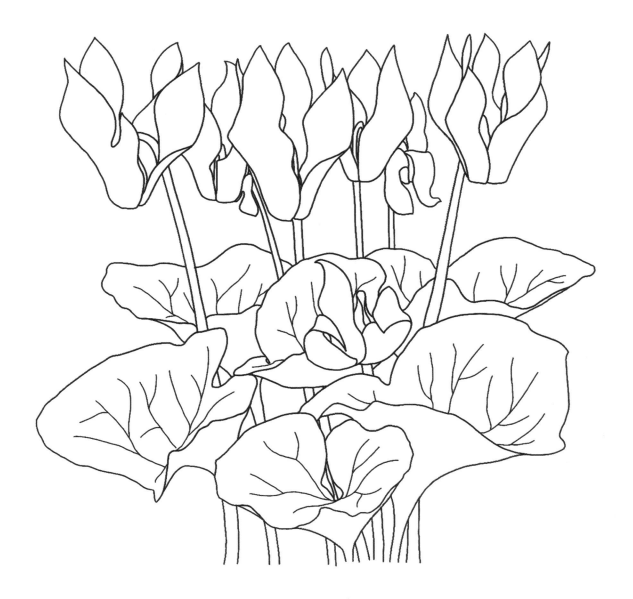

"라차프륵

↓

or

" 황금 샤워나무 "
꽃말은

은혜

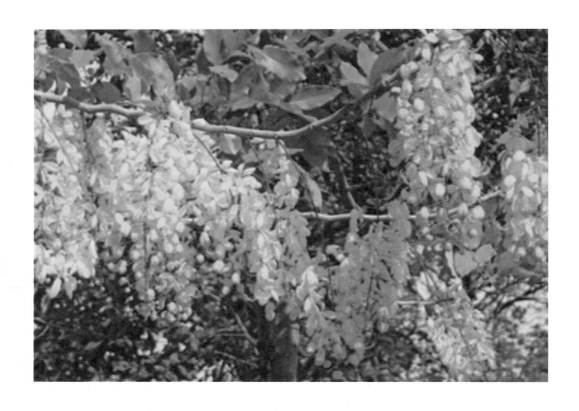

타이
⋮
타이왕국
Kingdom of Thailands

"튤립"

↓

꽃말은

사랑의 고백,
명예, 명성

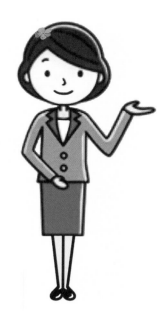

터키
⋮
터키 공화국
Republic of Turkey

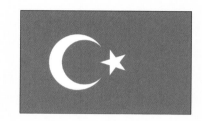

"재스민"

↓

꽃말은

행복, 친절 ,
상냥함

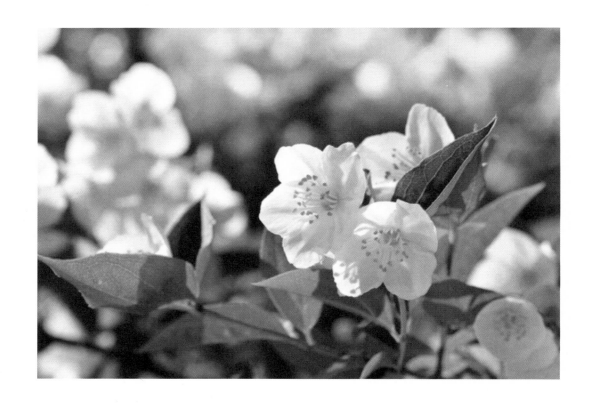

파키스탄
⋮
파키스탄 이슬람 공화국
Islamic Republic of Pakistan

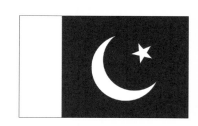

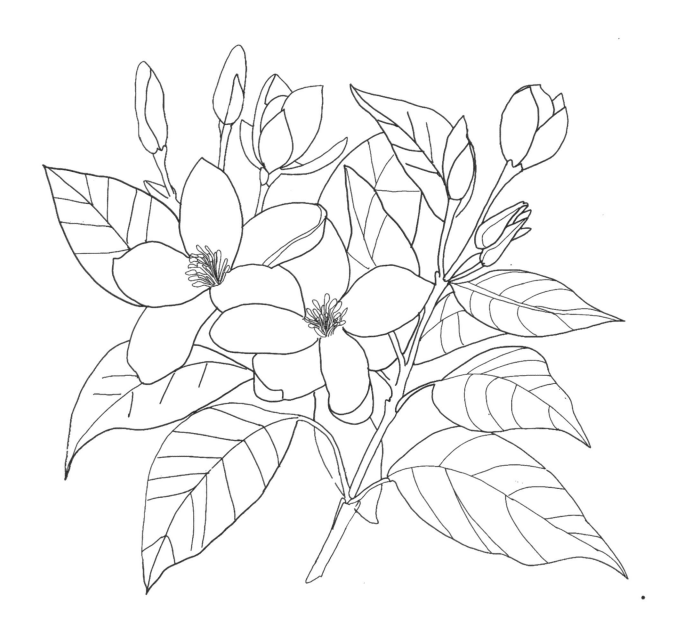